樊會仁母

樊會仁母敬氏字像子蒲州河東人也年十五適樊氏生會仁而夫喪事舅姑娣姒以謹順聞及服終母兄其盛年將奪其志微加諷諭便悲恨嗚咽如此者數四母兄乃潛許人爲婚矯稱母病以召之凡所營具皆寄之隣里像子既至省母無疾隣家復具肴饌像子知爲所欺伴爲不悟者其嫂復請像子沐浴像子私謂會仁曰吾不幸孀居誓與汝父同冗所以不死者徒以我嬴老汝身幼弱耳今汝舅欲奪吾志將加逼迫於汝何如會仁失聲啼泣像子撫之曰汝勿啼吾向爲不覺者

令汝舅不我爲意聞汝啼知吾覺悟必加防備則吾難
爲計矣會仁便伴睡像子於是伺隙攜之道歸中路兄
使追及之將逼與俱返像子誓以必死辭情甚切其兄
感歎而止後會仁年十八病卒時像子毋已終既葵像
子謂其所親曰吾老母不幸又夫死子亡義無久活於
是號慟不食數日而死

汪　曰像子以貞順聞是宜天助其順偕老百年
京昌百世以勸禪海而內宜家之風乃既葵其夫復
奪其子始得以完節付之而令名千禩遂不克更爲
其家計也抑亦其數之奇適會其家之窮歟彼獲同
穴心宜甘之乃兄若毋徒憐其孀居之苦而不思成
其節烈之名亦異乎君子之所以愛人者矣

列女傳卷九　　　二一

鄭義宗妻

唐鄭義宗妻盧氏略涉書史事舅姑孝謹嘗夜有強盜數十持杖鼓譟踰垣而入家人悉奔竄惟有姑自在室盧冒白刃往至姑側為賊捶擊幾死賊去後家人問何獨不懼盧曰人之所以異於禽獸者以其有仁義也鄰里有急尚相赴救況在於姑而可委棄乎若萬一危禍有急尚相赴救況在於姑而可委棄乎若萬一危禍宜獨生君子謂盧氏甚得婦道詩曰如臨深淵如履薄冰此之謂也

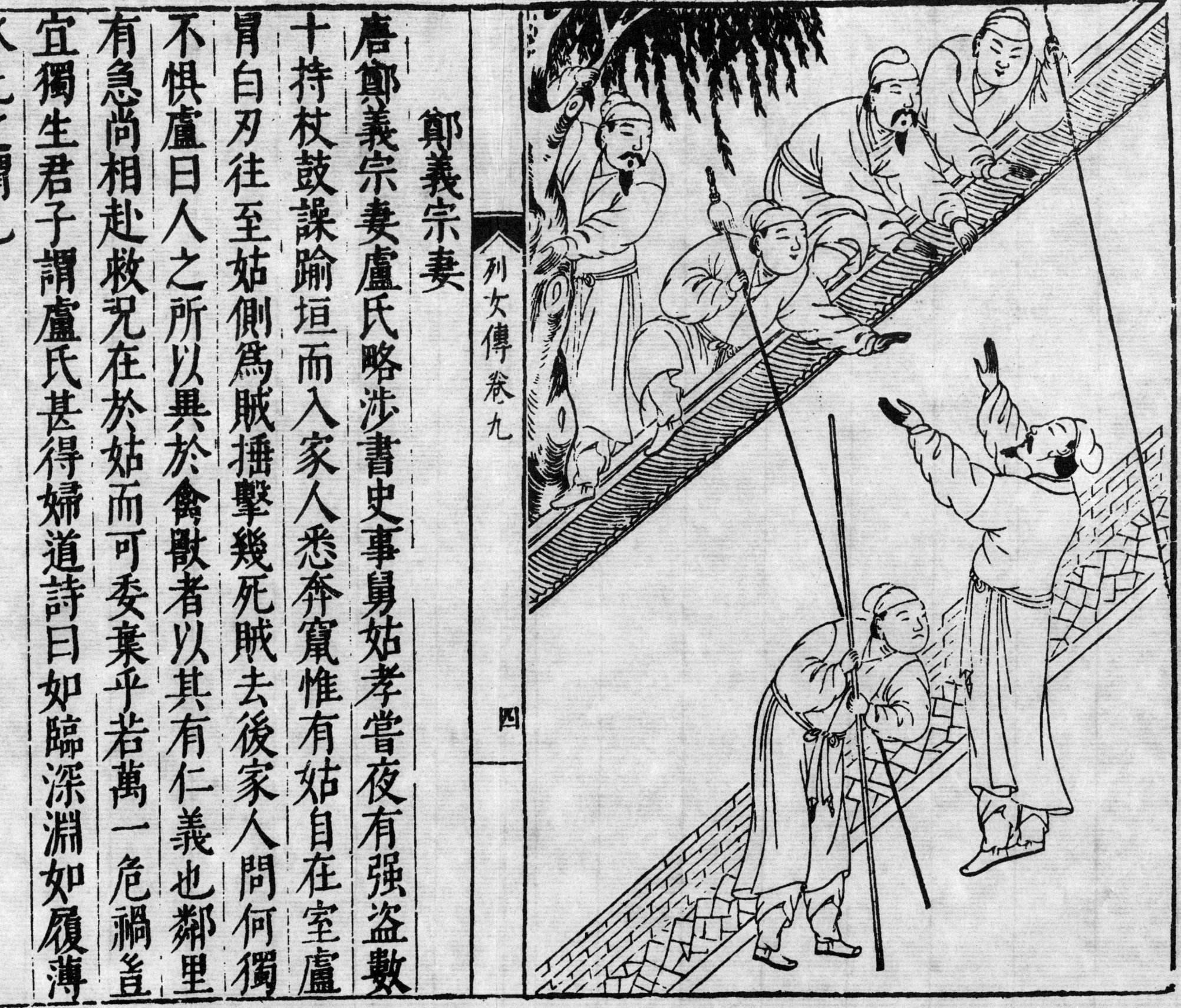

涇陽李氏

唐李氏雍州涇陽人楊三安之妻也事舅姑以孝聞及舅姑歿三安亦死二子孩童家至貧窶李氏晝則力田夜則紡績數年間葬舅姑及夫幷夫之叔姪兄弟凡七喪深為遠近所嗟太宗聞之賜帛二百疋遣州縣存恤之所居產靈芝數十莖成五色焉君子謂李氏生事死葬爲婦道所難子路曰傷哉貧也生無以爲養死無以爲禮此之謂也

汪曰秦俗之敝盖有自來抱哺其子與公併居婦姑不相悅則反唇而相稽賈太傅所稱棄禮義捐

廉恥日甚者也乃咸陽長安自漢唐世為帝王之宅
民稍稍就上準繩孝婦貞女亦多有之輩轂之下宜
易於近天子之光也已雍州本秦關中地而楊三安
之妻以孝聞所云守禮義存廉恥莫如斯婦力作勤
績撫孤葵喪有男子之所難能者其致君之賜召天
之瑞非偶然之故矣

列女傳卷九

七

狄梁公姊

唐狄梁公姊者梁公名仁傑之姊也武后廢中宗而自立改唐為周狄仁傑為之相嘗過其姊家姊寡居而老且貧為設濁酒麥飯其子自外歸以一兔肩供仁傑傑曰姊老矣而仁傑幸居相位奈何不及母在而使之仕其姊曰吾有一子不欲其事女主也仁傑慙而退君子謂狄公之姊安貧而不慕榮利論語云不義而富且貴於我如浮雲此之謂也

汪 曰僞周武氏以鼈翟即眞敢行穢亂蓮花在寢如意紀元廬陵之轍弗還而椒闈瑣闥之間咸惟

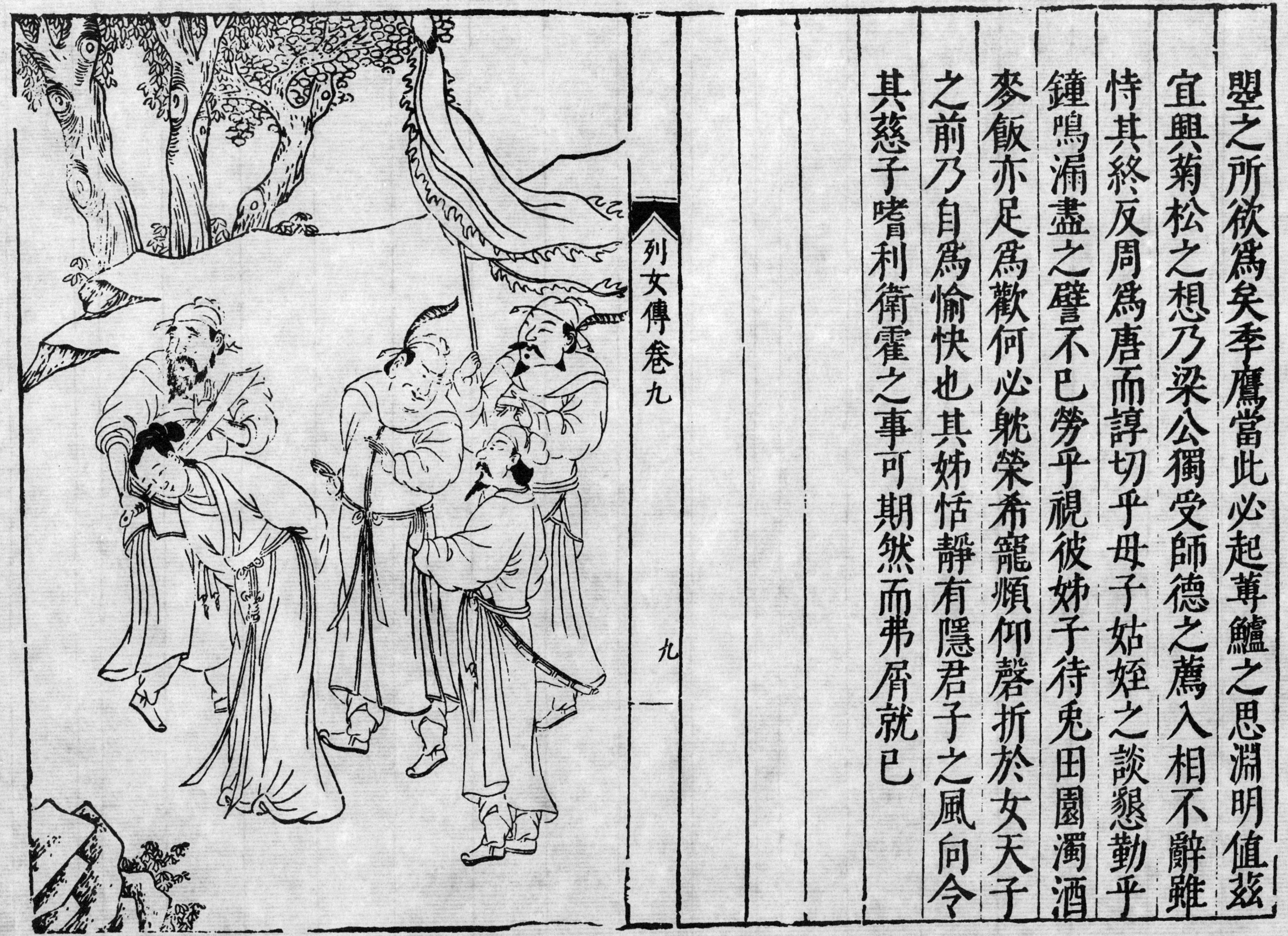

墾之所欲爲矣季鷹當此必起蓴鱸之思淵明値茲
宜興菊松之想乃梁公獨受師德之薦入相不辭雖
恃其終反周爲唐而諄切乎母子姑姪之談懇勤乎
鐘鳴漏盡之譬不已勞乎視彼姊子待兔田園濁酒
麥飯亦足爲歡何必躭榮希寵頫仰磬折於女天子
之前乃自爲愉快也其姊恬靜有隱君子之風向令
其慈子嗜利衛霍之事可期然而弗屑就已

樊彥琛妻

樊彥琛妻魏氏楚州淮陰人彥琛病篤將卒魏泣而言曰幸以愚陋託身明德奉侍衣裳二十餘載螽斯之所招遽見此禍同入黃泉是吾願也彥琛答曰死生常道無所多恨君宜勉勵撫養諸孤使其成立若相從而死適足貽累非吾所取也彥琛卒後屬李敬業之亂魏為賊所獲賊黨知其素解絲竹過令彈箏魏氏歎曰我夫不幸下殁未能自盡苟活偷生今復見逼管絃登非禍從手發耶乃引刀斬指棄之於地賊黨又欲妻之魏以必死自固賊等恣怒以刀加頸語云若不從我卽當

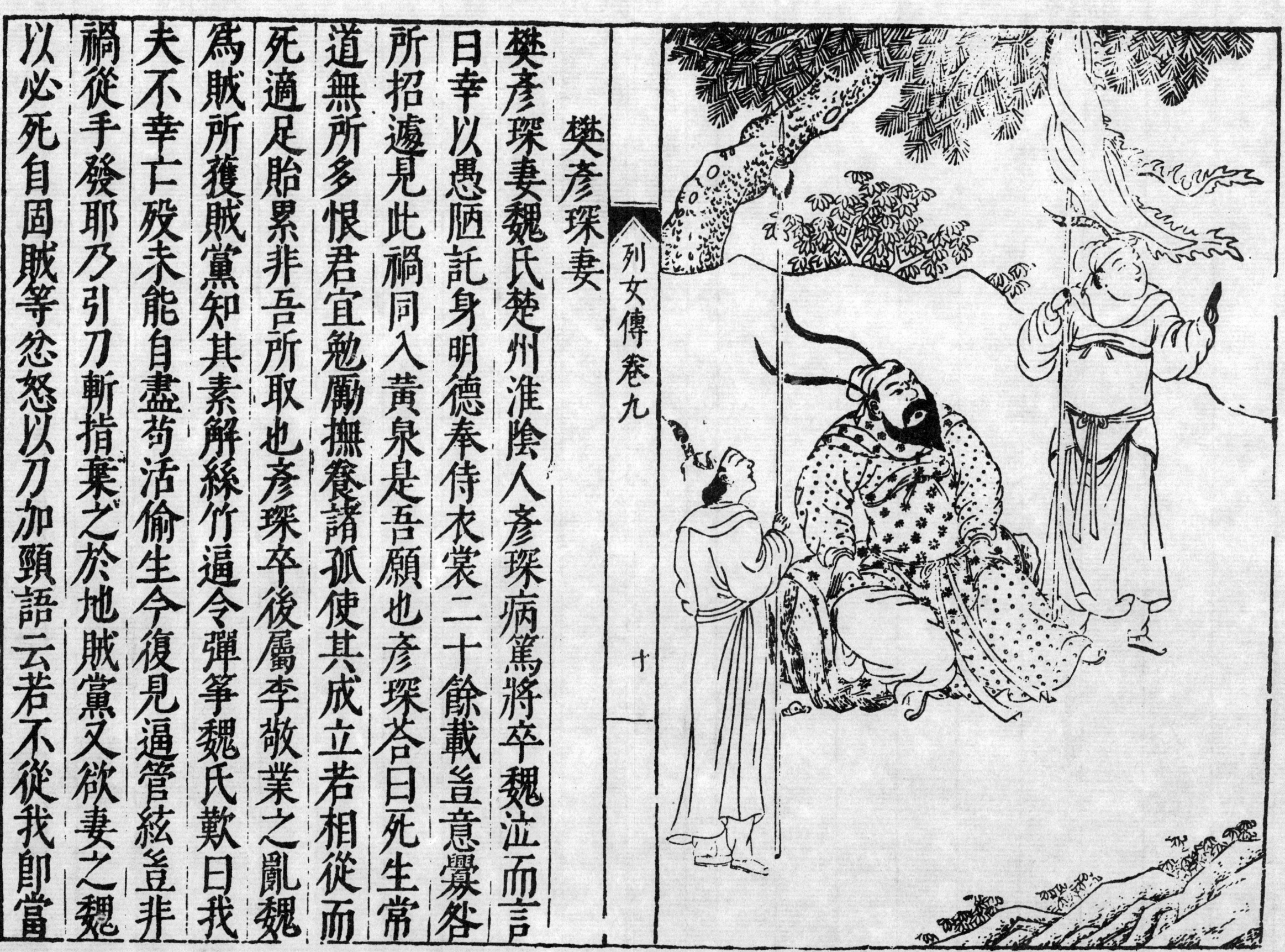

殞命魏鷹聲罵曰爾等狗盜乃欲汙辱好人今得速死
合我本志賊遂斬之聞者莫不傷惜

汪 曰敬業以世族勤王興義討亂足脩世勳之
郊而窒其瑕蓋武氏之立世勳一言決之也則武氏
之亂一決成之也愚方憾李孝逸為墼鷹大而
搏噬忠貞也何名為賊哉獨其不戢群下俾得凌辱
士人之妻則非所宜似此亦可覘其事之弗克濟矣
感其意故遲其死耳未亡人肯彈箏而從人樂者哉
彥琮永訣數言甚為合理宜非醉生夢死者流琮妻
䂓欲汚其身必弗得已斬指而不從頸而不屈烈
哉魏氏復何間焉彼女主當陽恣淫縱欲聞此貞風
憨無地矣尚能旌表以妨已之為形已之醜也乎

列女傳卷九　十一

堅正節婦

唐鄭廉妻李氏年十七嫁廉廉未踰年死夜夢一男子求爲妻初不許後數數夢之李自疑形貌所召也卽截髮麻衣不薰飾垢面塵膚自是果不夢刺史自大威欽其操號堅正節婦表旌門閭所居曰節婦里君子謂李氏能完其節莊子云其寢不夢其覺無憂此之謂也

汪 曰婦之疑粧盛飾爲可悅也夫旣致人之悅安能不動人之思思之則必欲得之以斯求節宜其難矣鄭氏之夢信形貌所召也晝之所爲夜之所夢無是心而有是夢則其神不定而志亦因以不安故

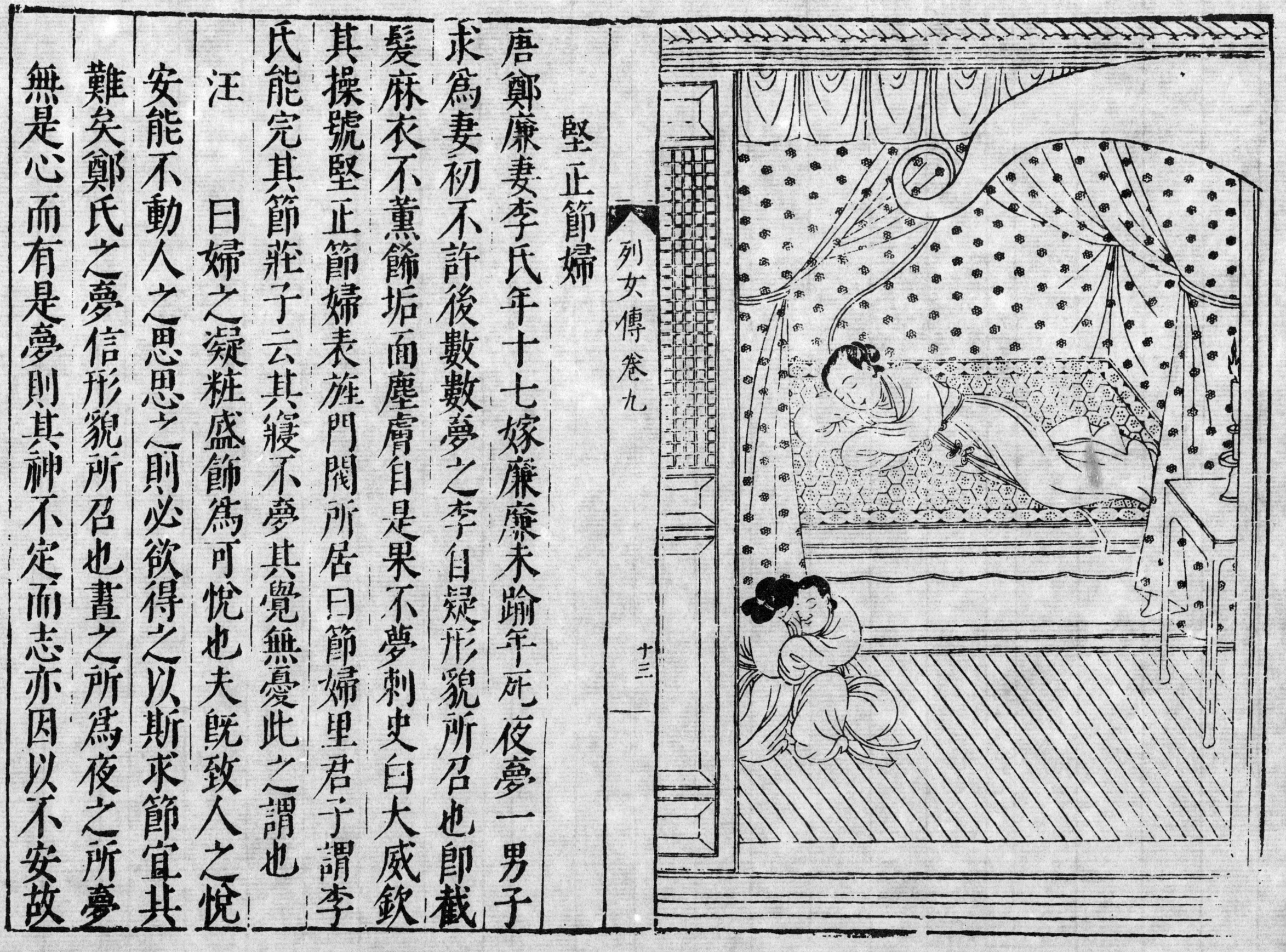

欲絕其思先須杜其夢居常而不爭則擯人之
孋而不垢或啟人之思李氏誠爲持節之堅守誼之
正者矣白刺史崇其號表其閭豈虛譽云爾哉

鄭邯妻

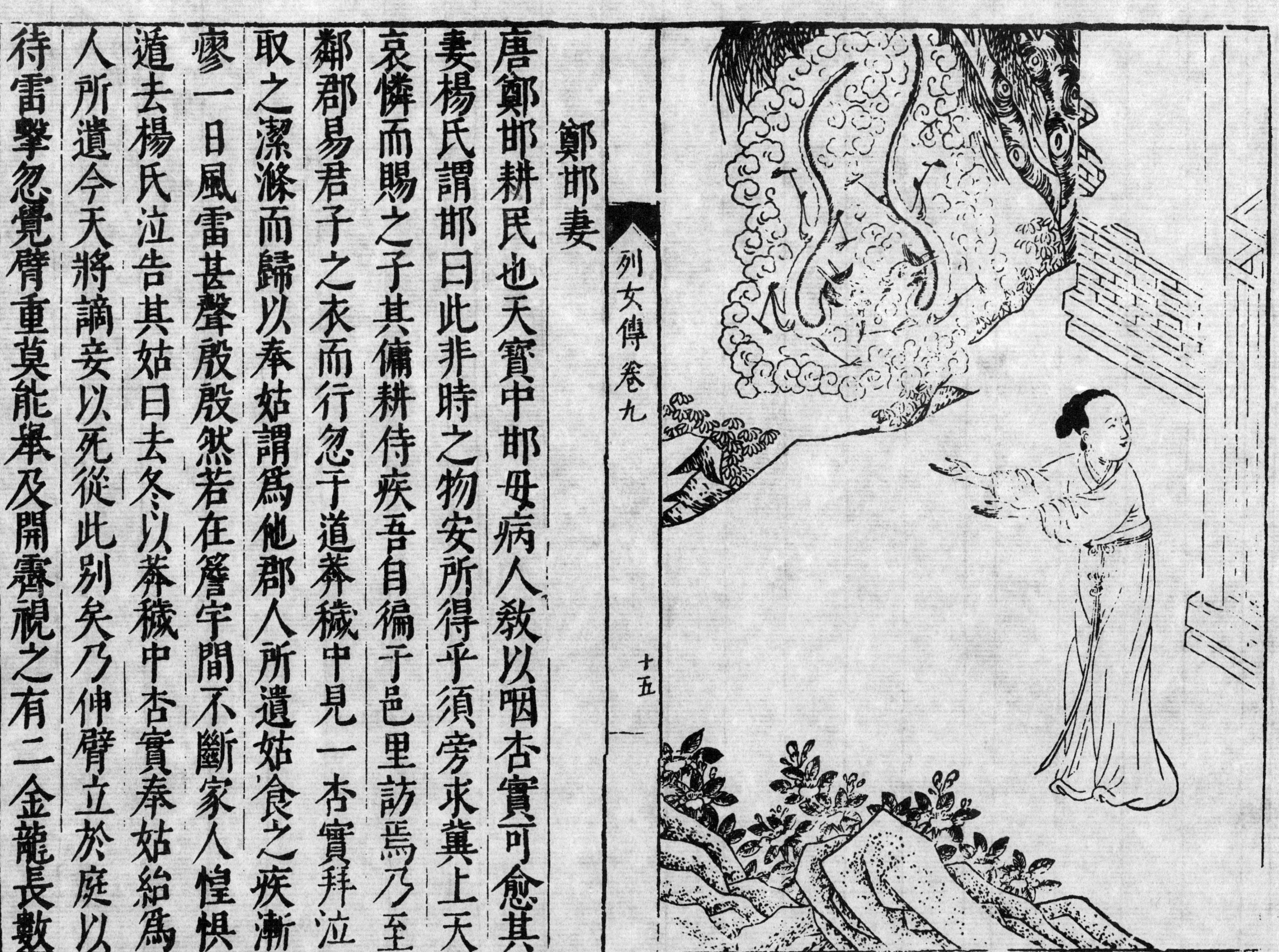

唐鄭邯耕民也天寶中邯母病人教以咽杏實可愈其妻楊氏謂邯曰此非時之物安所得平須旁求冀上天哀憐而賜之邯日吾自徧于邑里訪焉乃至鄰郡易君子之衣而行忽于道蕘穢中見一杏實拜泣取之潔滌而歸以奉姑謂為他郡人所遺姑食之疾漸瘳一日風雷甚聲殷殷若在簷宇間不斷家人惶懼遁去楊氏泣告其姑曰去冬以蕘穢中杏實奉姑給為人所遺今天將譴妾以死從此別矣乃伸臂立於庭以待雷擊忽覺臂重莫能舉及開霽視之有二金龍長數

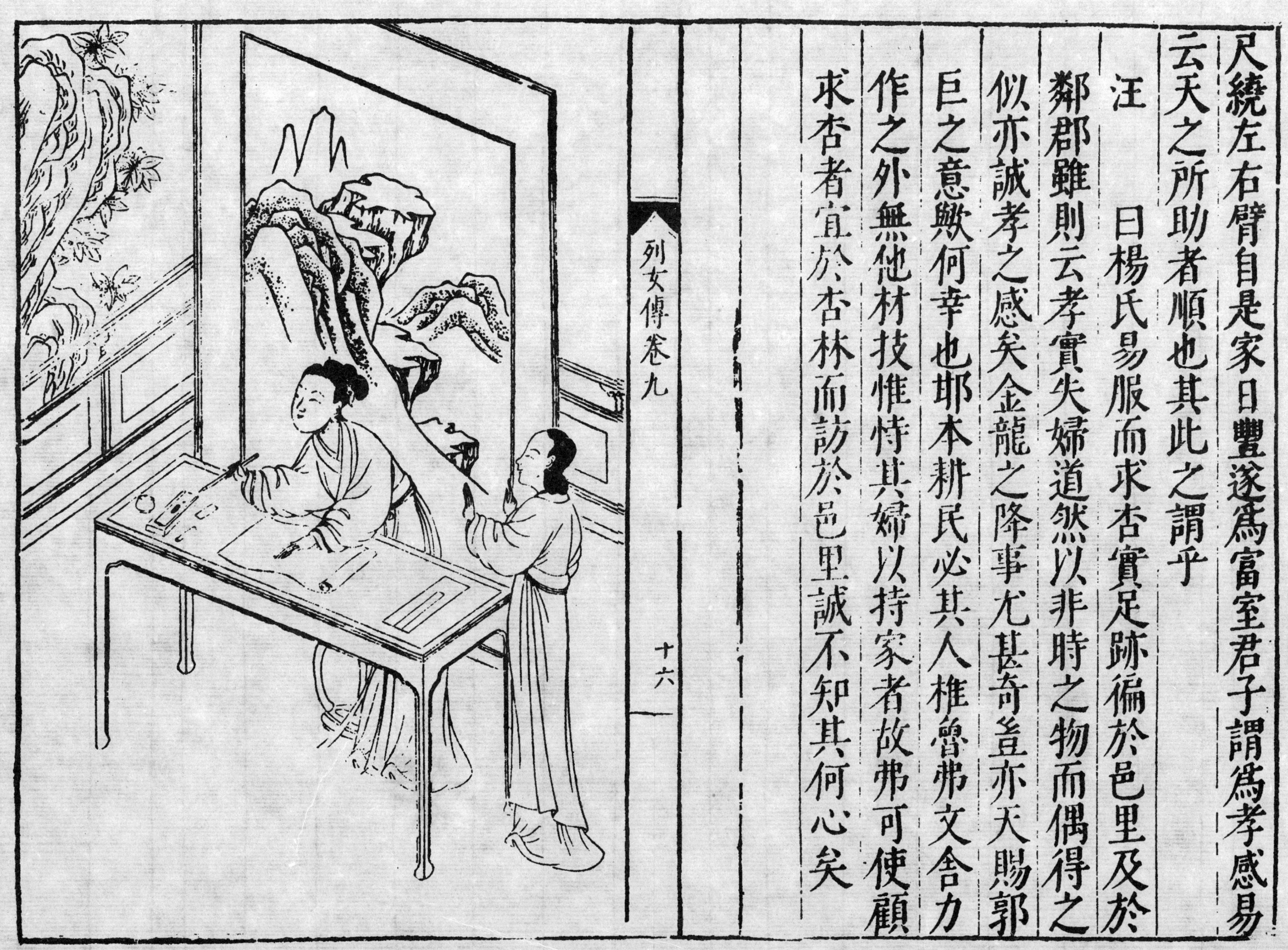

尺繞左右臂自是家日豐遂爲富室君子謂孝感易
云天之所助者順也其此之謂乎
汪　曰楊氏易服而求杏實足跡徧於邑里及於
鄰郡雖則云孝實失婦道然以非時之物而偶得之
似亦誠孝之感矣金龍之降事尤甚奇登亦天賜郭
巨之意歟何幸也耶本耕民必其人椎魯弗文舍力
作之外無他材技惟恃其婦以持家者故弗可使顧
求杏者宜於杏林而訪於邑里誠不知其何心矣

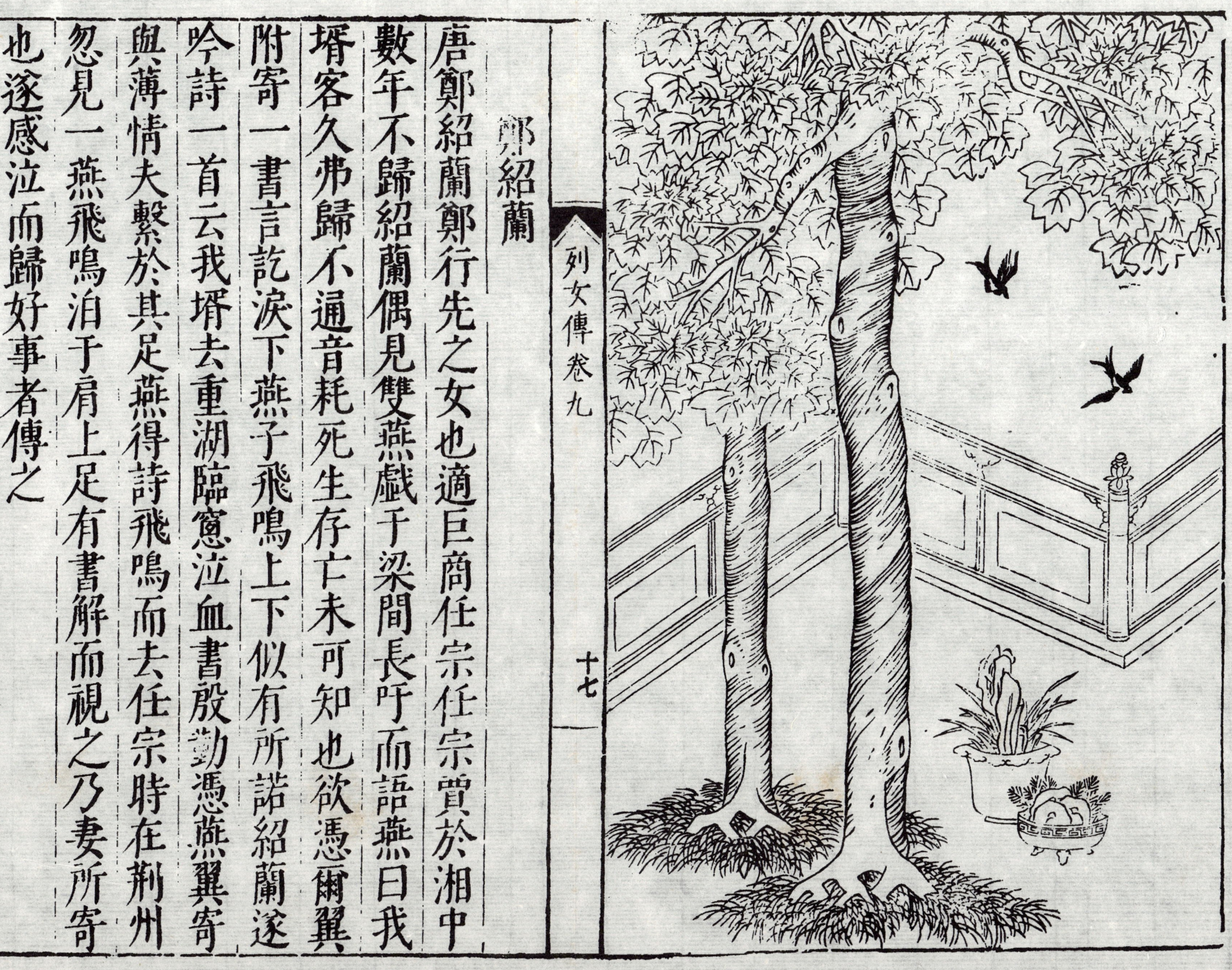

鄭紹蘭

唐鄭紹蘭鄭行先之女也適巨商任宗任宗賈於湘中數年不歸紹蘭偶見雙燕戲于梁間長吁而語燕曰我塔客久弗歸不通音耗死生存亡未可知也欲憑爾翼附寄一書言訖淚下燕子飛鳴上下似有所諾紹蘭遂吟詩一首云我塔去重湖臨窓泣血書殷勤憑燕翼與薄情夫繫於其足燕得詩飛鳴而去任宗時在荆州忽見一燕飛鳴泊于肩上足有書解而視之乃妻所寄也遂感泣而歸好事者傳之

江潭吳嫗

唐吳嫗休寧江潭人黃巢寇亂鄉人逃避嫗堅節不去已而賊至嫗曰寧可斷吾頭不可戕吾鄉人人收葬于葉泊頓里中疾病遺失禱必應淳熙間有牧馬嫗墓側者馬爲虎傷召獵人祠而射之二虎君子壯吳嫗之不怯死曲禮云臨難毋苟免此之謂也

汪

曰巢賊爲高節度駢所擊奔廣南既而北還復爲劉節度巨容所破收餘衆渡江轉掠饒信歙宣等州唐以殿中侍御史汪端公滇總大軍禦之遇賊於婺之三沍力戰而死皇帝嘉其忠烈立廟祀之師

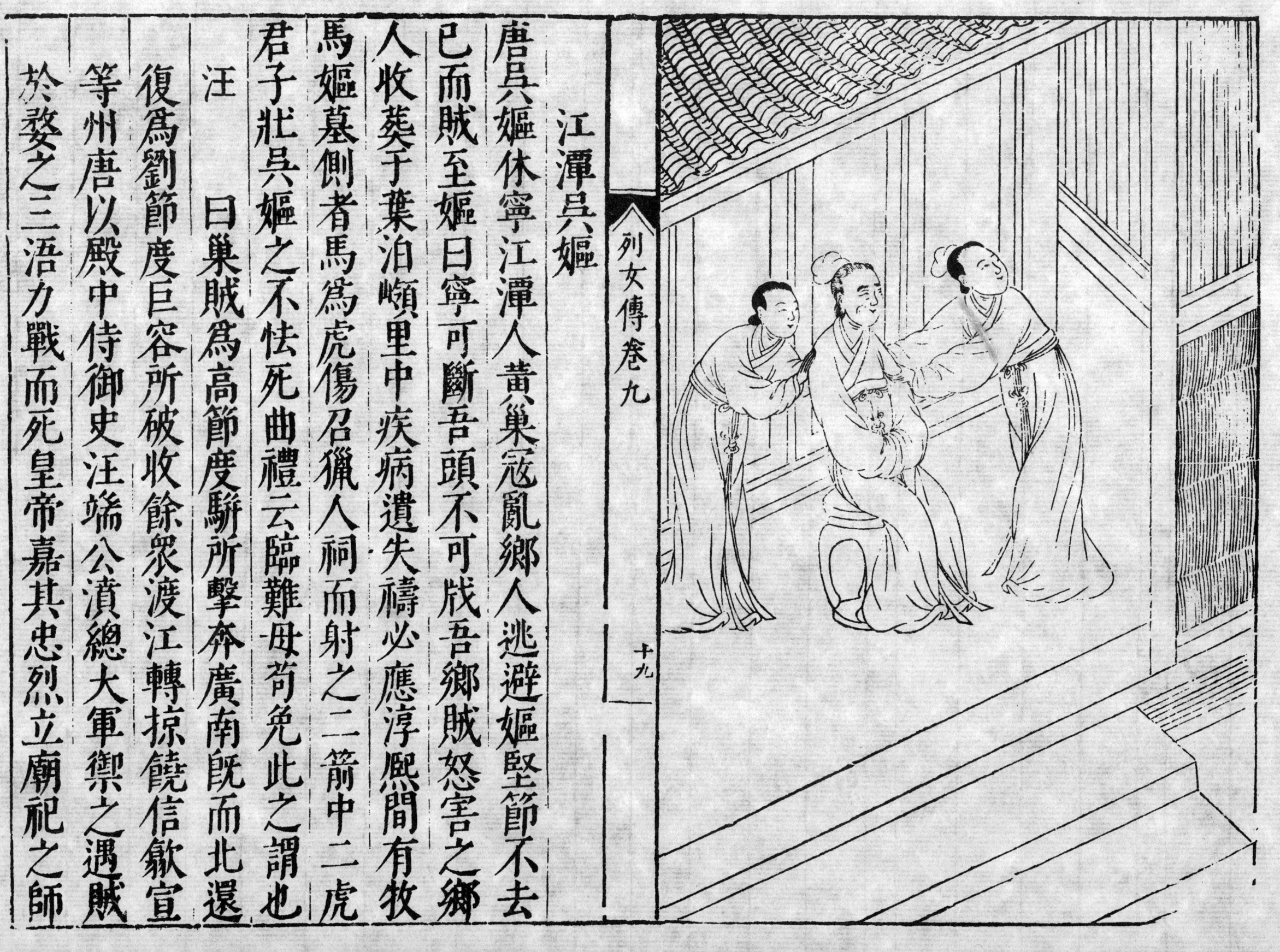

既潰賊逐長驅至休寧徧剽村落故兵媼不免焉媼以寡婦當暮年有死而已寧復思鄉人而偷生林莽苟活穴巖不亦厚乎故甘死如飴不靳苟免卒以匹婦其身死而其鬼靈匪節烈所凝宜不及此矣

朱延壽妻

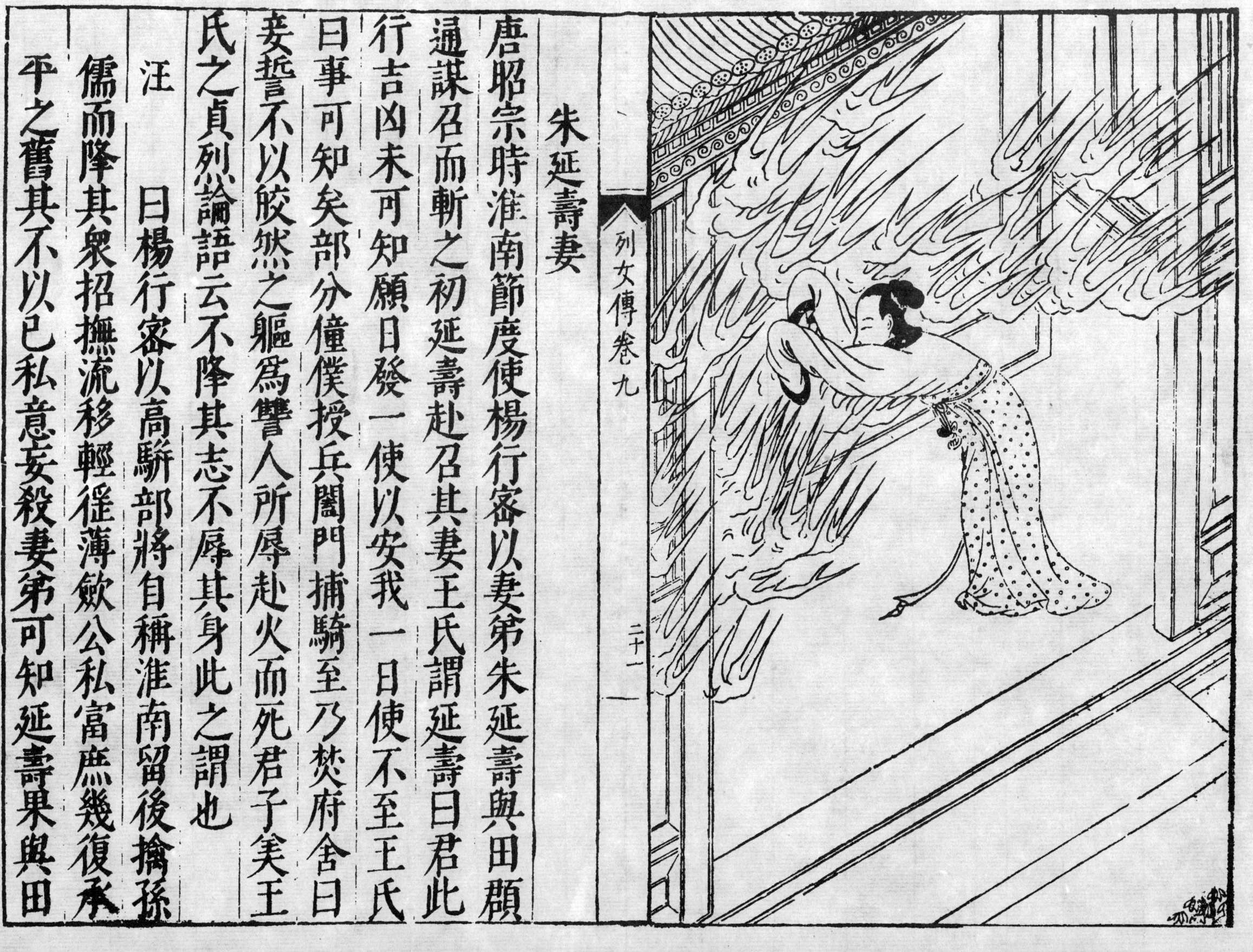

唐昭宗時淮南節度使楊行密以妻弟朱延壽與田頵通謀召而斬之初延壽赴召其妻王氏謂延壽曰君此行吉凶未可知願日發一使以安我一日使不至王氏日事可知矣部分僮僕授兵闔門捕騎至乃焚府舍曰妾誓不以膠然之軀為讐人所辱赴火而死君子羙王氏之貞烈論語云不降其志不辱其身此之謂也

汪　曰楊行密以高駢部將自稱淮南留後擒孫儒而降其衆招撫流移徑薄歛公私富庶幾復承平之舊其不以已私意妄殺妻弟可知延壽果與田

顧通謀死固應爾王氏誠愛其夫昌不諫止於通謀之時而徒用情於謀泄之後則何益矣碩寧就死而不甘受辱則其識之高也

王氏孝女

唐王氏孝女楊紹宗之妻也王氏華州華陰人甫三歲生母亡為繼母所鞠養年十五父征遼而歿繼母尋亡王氏收所生母及繼母之骨并立父像招魂遷葬廬于墓側有紫芝生廬下又有白鹿常馴擾近墓高宗永徽中下詔表其門閭賜以粟帛君子謂為孝感詩云女也不爽其此之謂乎

汪　曰遼左之役寡人之妻孤人之子其死事者何限功不補患得不償失宜其悔之矣王孝女之父死於戰陳弗克歸骨則招魂立像而於生母繼母則

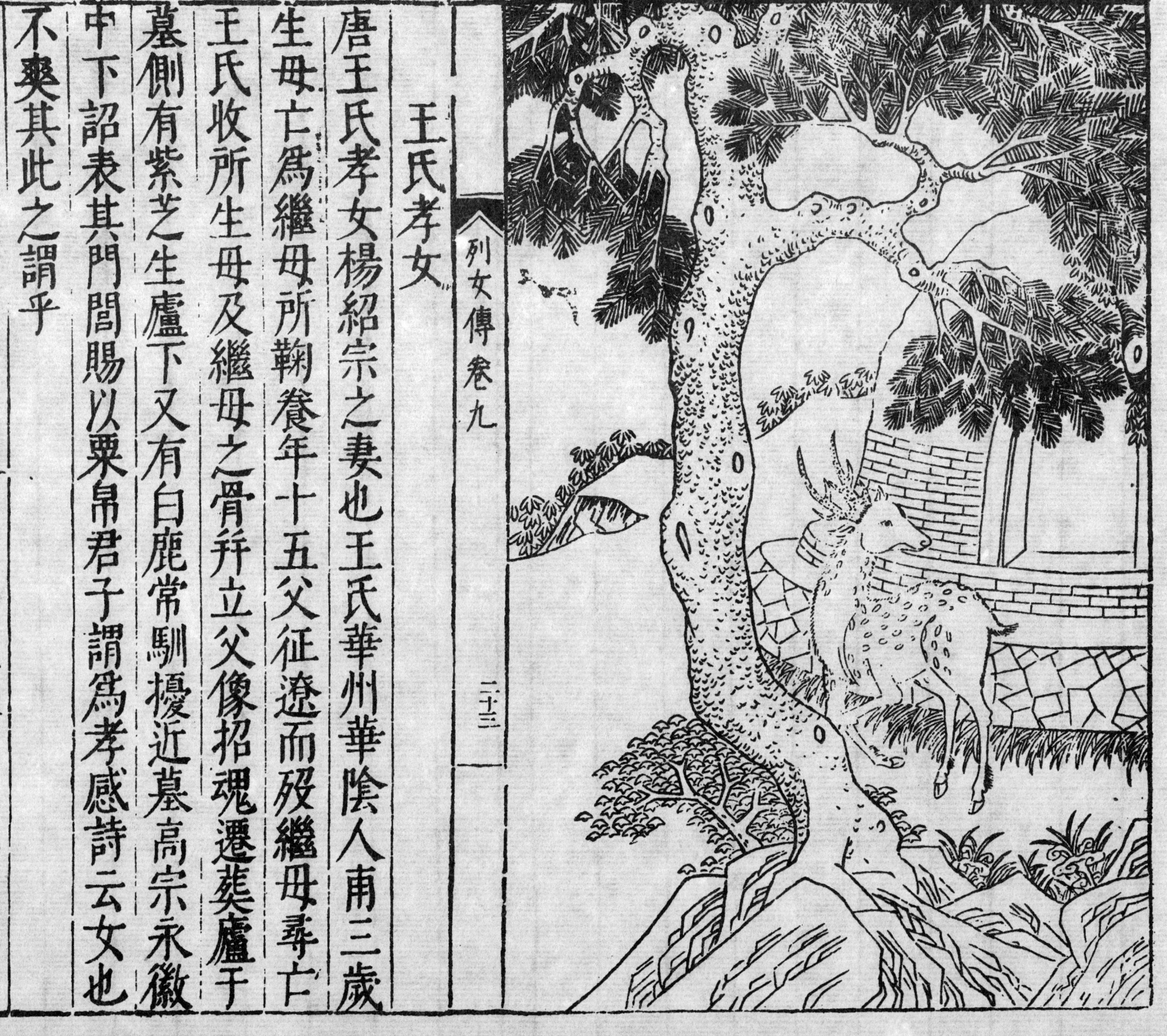

龔之以禮此在男子為父後者猶或未盡如禮乃王氏以一孤女任之且廬墓而致紫芝之應孝徵矣高宗初年尚行旌別之政隆賚錫之典此永徽之治有貞觀之風乎

賈孝女

唐賈孝女濮州鄄城人也始年十五其父爲宗人玄基所害其弟強仁年幼孝女撫育之誓以不嫁及強仁成童思共報復乃候玄基殺之取其心肝以祭父墓遣強仁自列於縣有司斷以極刑孝女詣闕自陳請代強仁死高宗哀之特詔孝女及弟免罪君子謂賈孝女勇於義孟子曰出乎爾者反乎爾者也夫民今而後得反之也其孝女之謂也

汪曰傳中所列孝女其報父讎誓無踰隋王舜其保孤弟無踰李文姬賈孝女兼之矣賈玄基殺人於

盛唐之時三尺之法安在而得漏網以至今日孝女志存報復故不嫁盍嫁則此身爲夫之身第於矣賈強仁以童年報不共天之讐有司不以爲孝而欲以爲戮何謬也高宗猶有三宥之政其當牝雞未晨之先乎

列女傳卷九

二十六

竇氏二女

奉天竇氏二女生長草野幼有志操永泰中羣盜數千人剽掠其村落二女皆有容色長者年十九幼者年十六匿岩穴間曳出之驅迫以前臨壑谷深數百尺其姊妹繼之自投折足破面流血羣盜乃舍之而去京兆尹先日吾寧就死義不受辱卽投崖下而死盜方驚駭其第五琦嘉二女之貞烈奏之詔旌表其門閭永蠲其家丁役

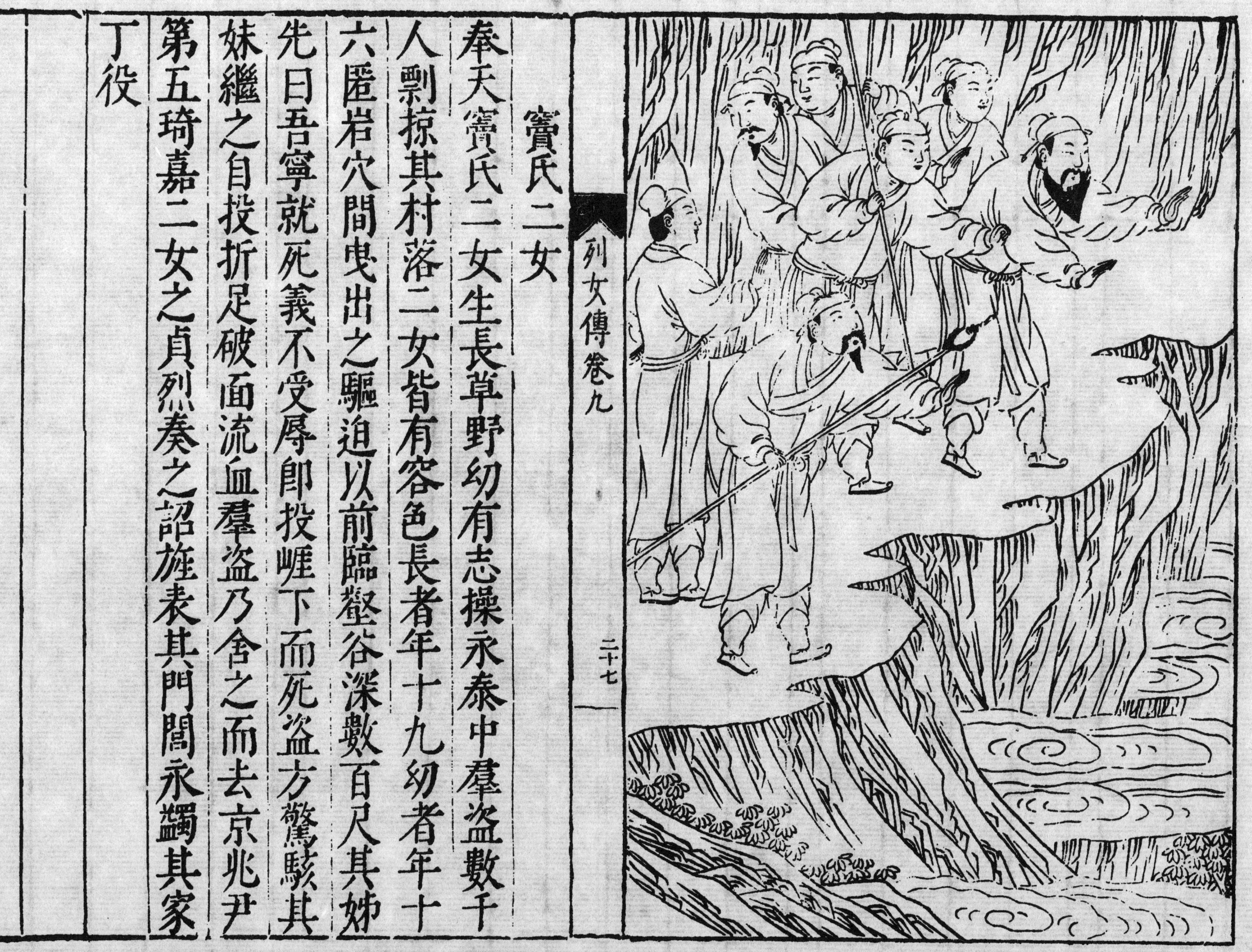

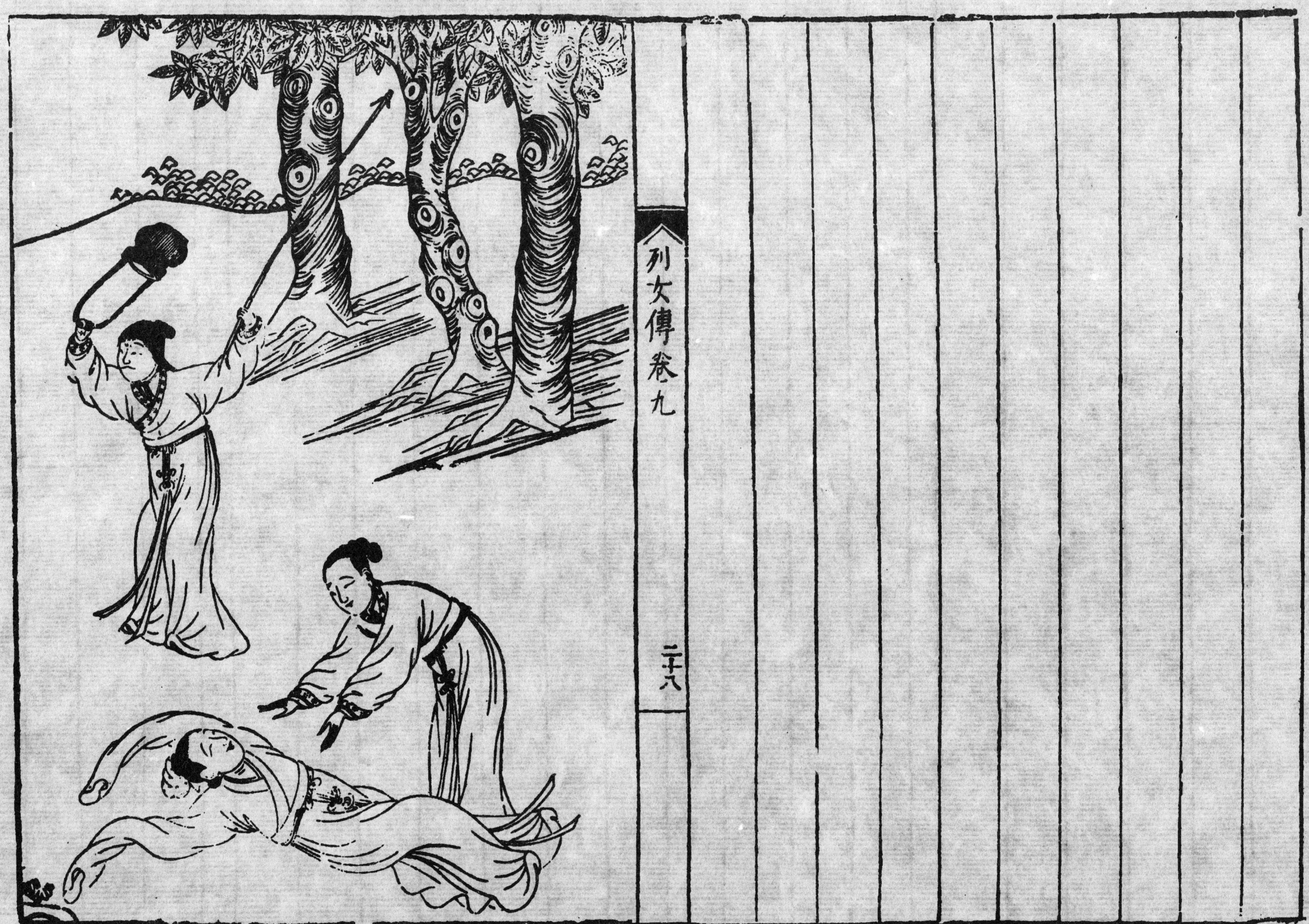

列女傳卷九

二十八

章氏二女

唐章氏二女歙縣人章預之女也母程氏與二女登山採桑母為虎所攫二女號呼搏虎虎遂棄去母獲免刺史劉贊嘉之蠲其戶稅改所居合陽鄉為孝女鄉以表之觀察使韓滉因奏贊治有興行詔褒遷焉君子謂章氏二女不畏死以全母傳曰扞虎鬚幾不免虎口此之謂也

汪曰吾鄉山峭而高水清而駛故生聚其間多忠孝節義之行無論丈夫能也即婦人女子亦往往有之特以人多務實不競於名故每湮滅而不稱兹

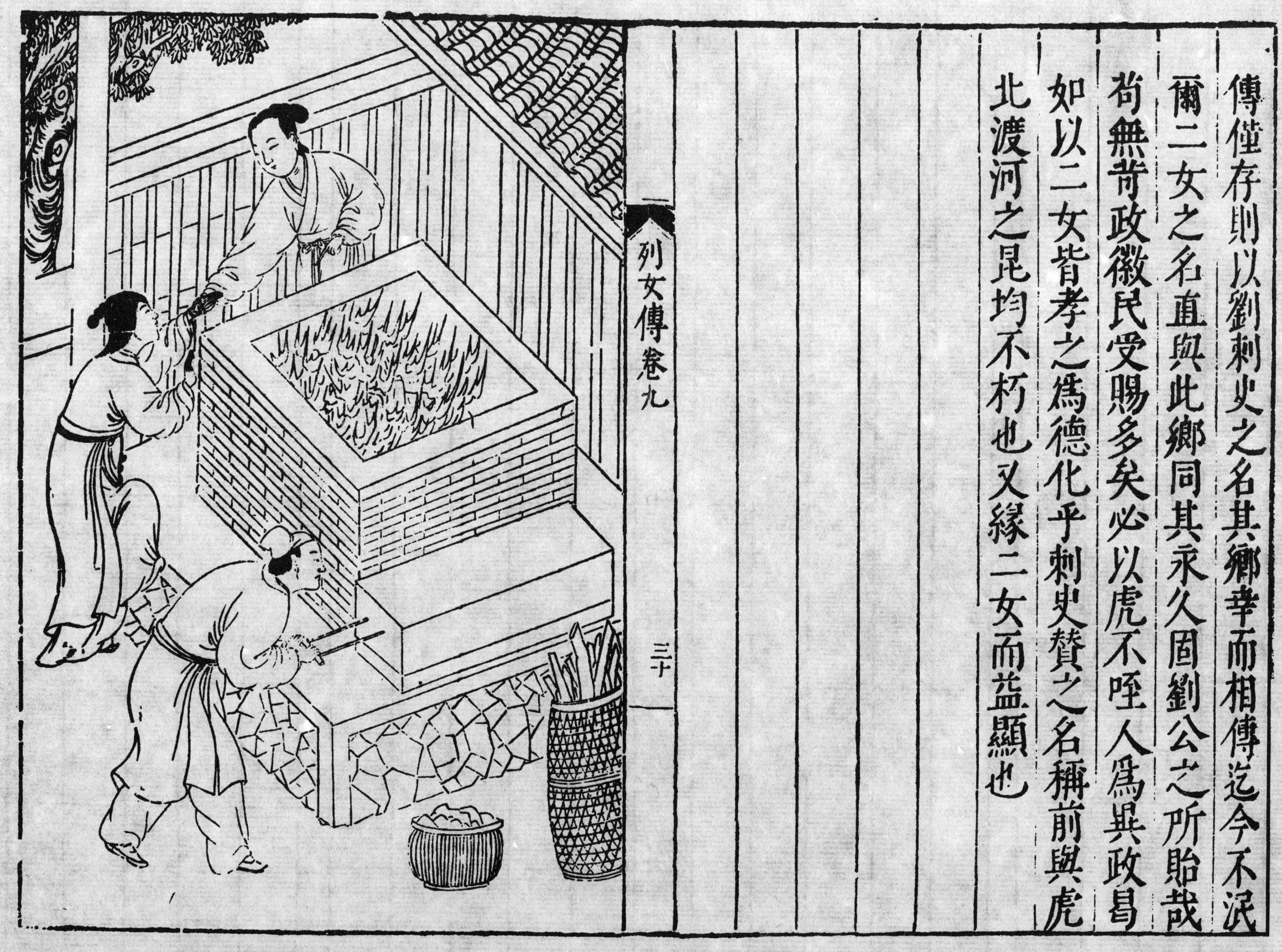

傳僅存則以劉刺史之名其鄉幸而相傳迄今不泯爾二女之名直與此鄉同其永久固劉公之所貽苟無苛政徵民受賜多矣必以虎不咥人為異政昌如以二女皆孝之為德化乎刺史贊之名稱前與虎北渡河之昆均不朽也又緣二女而益顯也

葛氏二女

唐敬宗時撫州金谿葛祐為金谿監銀塲吏時鑛盡歲額盡虧傾家無以償拷掠幾死祐無子二女至孝不忍見父之苦乃相與發誓願以身代死明日果同躍入冶中俄有陰雲四起烈風雷雨如晦衆皆驚怖卽發爐取其骨已化為白金矣有司遂釋其父幷聞于朝詔旌之官為立祠鄉民水旱疾疫必往禱焉甚著靈異君子謂葛祐二女以身紓父之急詩云裦裦父母生我劬勞勞之報於是為至矣又安恤其身乎

汪曰唐自德宗日以聚財為事瓊林大盈之積

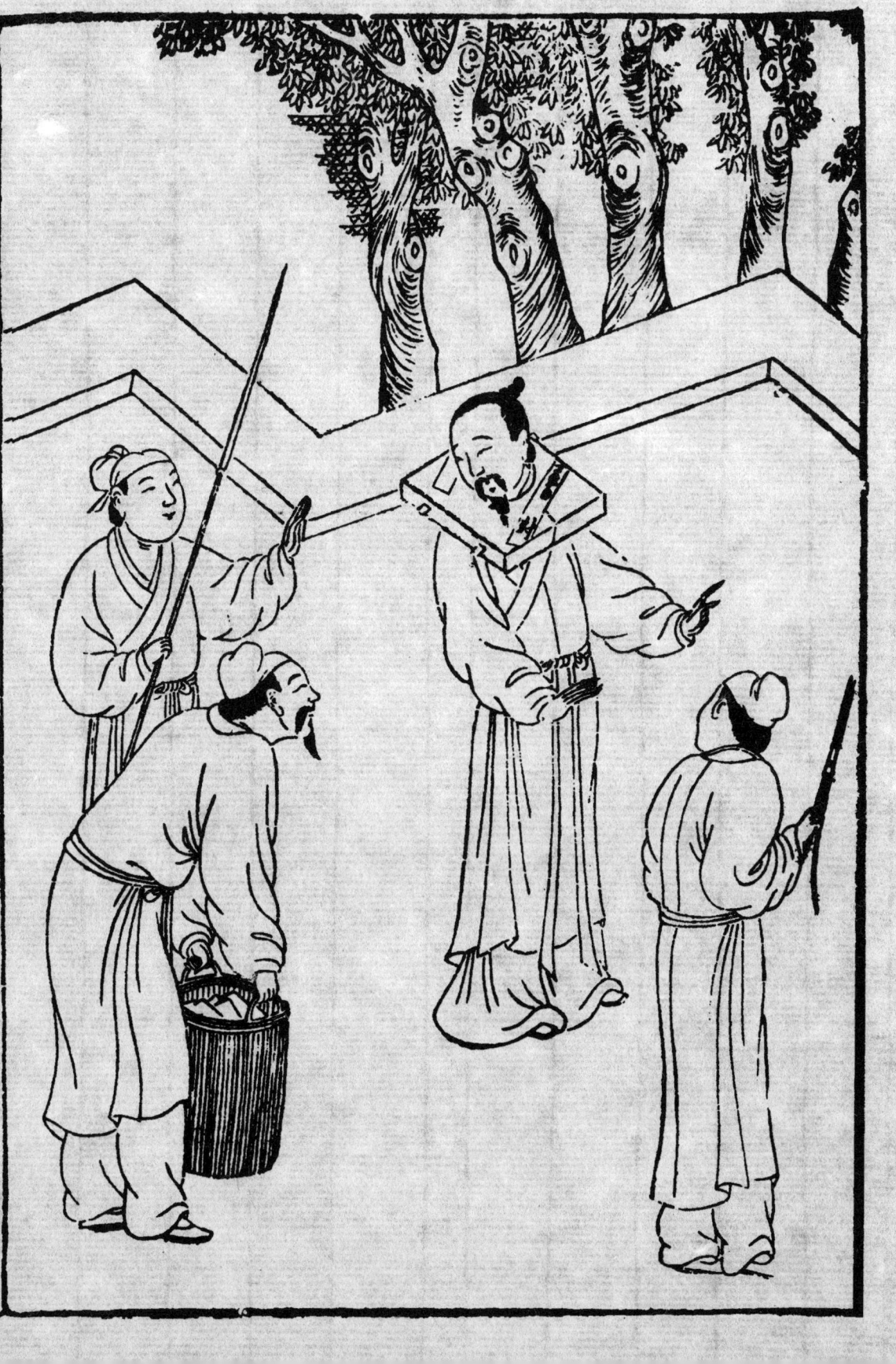

時就朽蠹未聞能一散於十室九空之民而頭會箕
斂溢厚自封至敬宗而無能改於其德夫人主何患
無財所患者人心失而國運隨之也敬宗不以大道
生財而銀場置監以開利孔遂為金谿厲階上好殖
貨必欲滿其歲額而弗顧夫監者之破家有司希旨
惟求足夫歲額而弗論夫鑛利之已竭上求多於其
臣臣求多於其下下之膏脂腋而成上之癰腫耳二
女誠孝入冶化金以濟其父之阽烈矣哉大冶有神
即其所化之金身當鄉民之尸祝詎謂弗宜然則唐
匪斯冶無以煎熬其民而趨於亡二女匪斯冶無以

鎔鍊其身而至於化也已

列女傳卷九

三十二

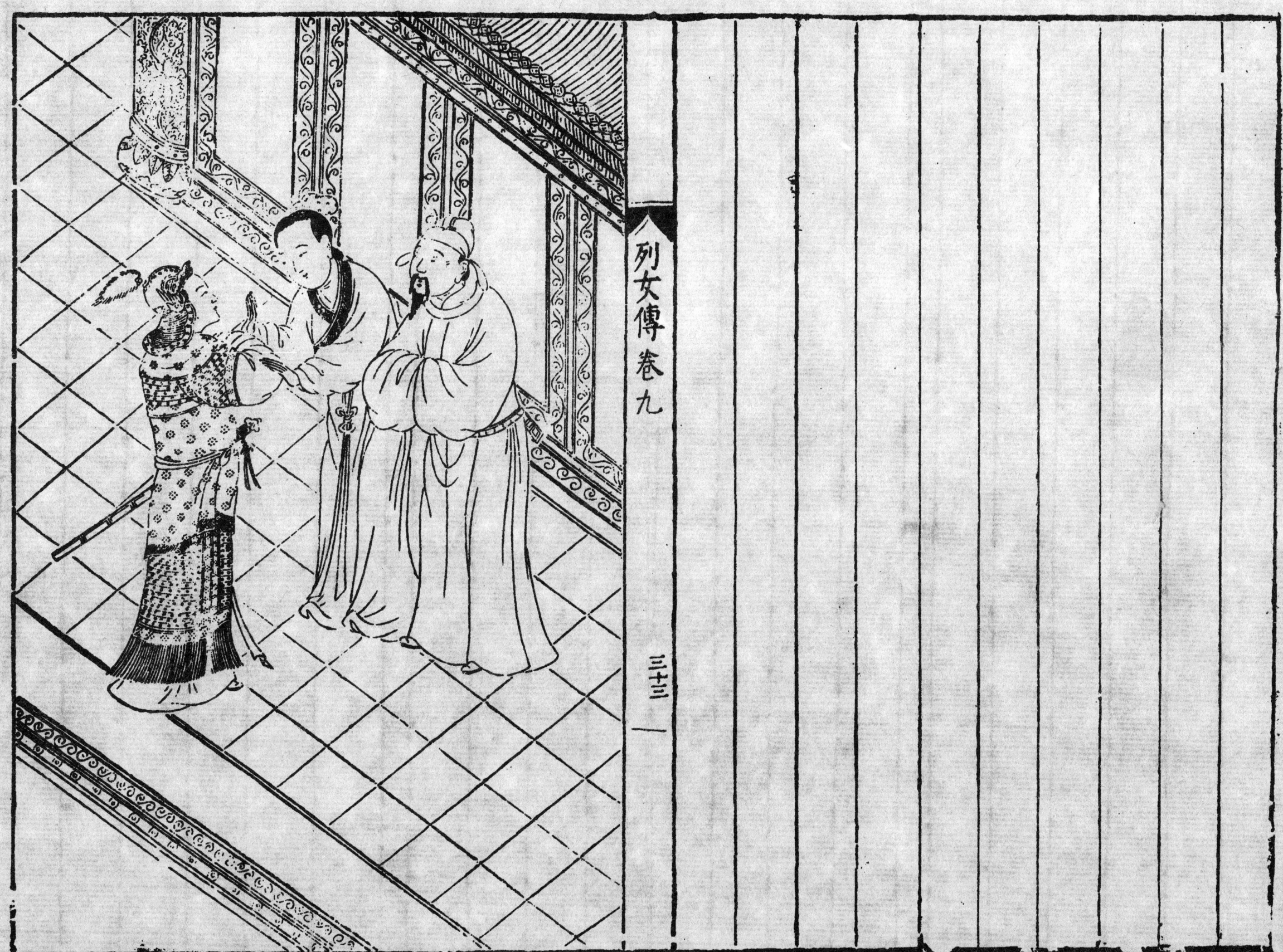

木蘭女

木蘭女梁人也代父戍邊十二年人不知為女歸賦成邊詩一篇其詩曰促織何唧唧木蘭當戶織不聞機杼聲惟聞女歎息問女何所思問女何所憶女亦無所思女亦無所憶昨夜見軍帖可汗大點兵軍書十二卷卷卷有爺名阿爺無大兒木蘭無長兄願為市鞍馬從此替爺征東市買駿馬西市買鞍韉南市買轡頭北市買馬鞭旦辭爺娘去暮宿黃河邊不聞爺娘喚女聲但聞黃河流水聲濺濺旦辭黃河去暮宿黑山頭不聞爺娘喚女聲但聞胡騎聲啾啾萬里赴戎機關山度若飛朔

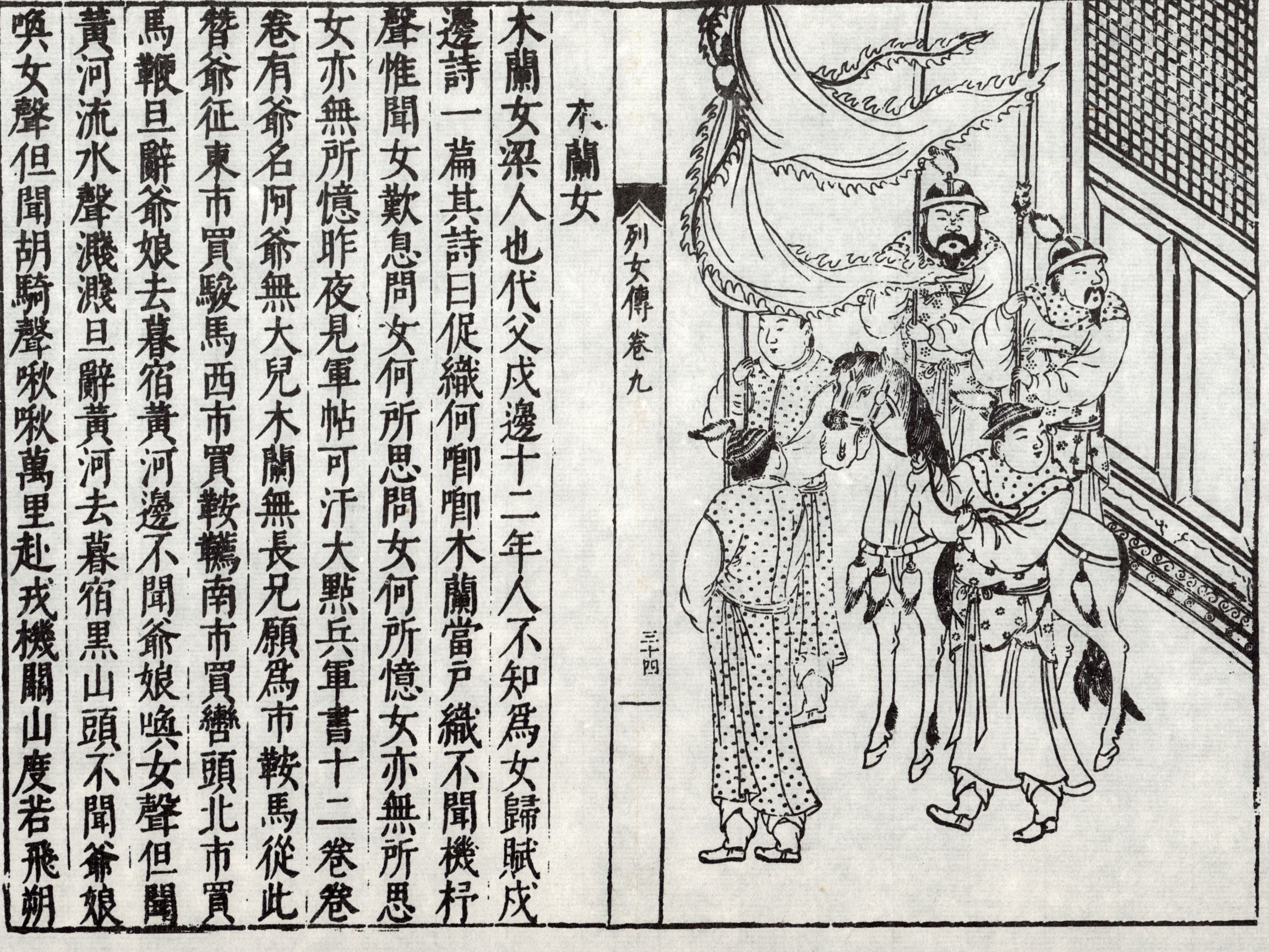

氣傳金柝寒光照鐵衣將軍百戰死壯士十年歸歸來
見天子天子坐明堂策勳十二轉賞賜百千強可汗問
所欲木蘭不用尚書郎願馳千里足送兒還故鄉爺娘
聞女來出郭相扶將阿姊聞妹來當戶理紅粧小弟聞
姊來磨刀霍霍向猪羊開我東閣門坐我西間床脫我
戰時袍著我舊時裳當窗理雲鬢對鏡帖金黃出門看
夥伴夥伴始驚惶同行十二年不知木蘭是女郎雄兔
腳撲朔雌兔眼迷離雙兔傍地走安能辨我是雄雌
牧題木蘭廟詩云彎弓征戰作男兒夢裡曾驚學畫眉
幾度思歸還把酒拂雲堆上祝明妃君子謂木蘭爲女
丈夫而才兼文武詩云允文允武此之謂也

列女傳卷九

三十六

關盼盼

關盼盼張建封妓也善屬詩文雅多風態建封既沒盼盼念舊而不嫁常居燕子樓作詩二絕云樓上殘燈伴曉霜獨眠人起合歡床相思一夜情多少地角天涯未是長其二適看鴻鴈岳陽廻又覩玄禽逼社來瑤瑟玉簫無意緒任從蛛網任從灰白樂天喜其詩乃和之曰滿窗明月滿樓霜被冷燈殘拂卧床燕子樓中霜月苦秋宵只爲一人長今春有客洛陽囘曾到尚書塚上來見說白楊堪作柱怎敎紅粉不成灰又贈絕句云黃金不惜買蛾眉揀得如花四五枝歌舞敎成心力盡一朝

身去不相隨貯得詩反覆讀之泣曰自公薨妾非
不死恐後人以我公重色有從死之妾是玷我公清範
也和詩一絕云自守空樓斂恨眉形同春後牡丹枝舍
人不會人深意訝道泉臺不去隨旬日不食而死

馬希萼妻

五代時馬希萼將攻潭州其妻范氏諫曰兄弟相攻勝
負皆為人笑希萼不聽引兵趨長沙馬希廣聞之曰朗
州吾兄也不可與爭當以國讓之諸將不可戰破其兵
追希萼將及希廣召之曰勿傷吾兄希萼於是遁歸范
氏泣曰禍將至矣余不忍見也赴井死君子謂范氏能
以大義責夫不惜身死中庸云禍福將至善必先知之
不善必先知之此之謂也

列女傳卷九

周行逢妻

五代周世宗時以周行逢為武平節度使妻鄧氏貌陋
而剛決善治生嘗諫行逢用法太嚴行逢怒鄧氏因之
村墅遂不復歸行逢遣人迎之不至一日帥僮僕來
納稅行逢見之曰夫人何自苦如此鄧氏曰稅官物也
公不先輸何以率下且獨不記為里正代人輸稅以免
楚撻時耶行逢欲與之歸不可曰公誅殺太過一旦有
變村墅易為逃匿耳君子謂鄧氏為知天道詩云旣明
且哲以保其身此之謂也

列女傳卷九

四十二

孟昶母

蜀孟昶用王昭遠等主兵柄母李氏謂昶曰吾昔見莊宗跨河與梁軍戰又見爾父在幷州捍契丹定兩川當時主兵者非有功不授故士卒畏服今王昭遠出于廝養伊審徵韓保正趙崇韜皆膏粱乳臭素不習兵徒以舊恩置于人上一旦疆場有事安望禦大敵乎以吾觀之惟高彥儔太原舊人終不負汝其餘無足任者昶不能從及昶卒於宋追封楚王謚恭孝昶母不哭舉酒酹地曰汝不死社稷貪生以至今日吾所以忍死者以在耳今汝既死吾何生為不食數日死藝祖聞而傷之

汪曰蜀自王建摩封盜名而帝不一傳而王衍
已舍璧於郭崇韜之行營暨崇韜碎首孟知祥以
西川節度進爵蜀王稱帝而治自意劍閣之險泥
可封而烏知仁贊弗守十四萬雄兵八擧解甲於
下蜀之日僅一高彥儔以夔州失守自焚乃斯養之
元戎膏梁之閒帥咸望風而潰果如李氏所料矣李
氏言之而不能必厥子之從則降表之修家擬復
具草而待也夫劉蜀以帝胄開基有卧龍之輔乃
主遽就安樂之封況孟蜀非有功德於民而王昭遠
很自方於諸葛君臣泄泄亦得以二世亡嗚呼晚矣

花蕊夫人

蜀費氏之女以才貌事孟昶得幸賜號花蕊夫人尤能屬文尤長於詩嘗作宮詞百首匹休王建今錄其八首

云龍池九曲遠相通楊柳絲牽兩岸風長似江南好風景畫船來去碧波中離宮別院繞宮城金版輕敲合鳳笙夜夜月明花樹底傍池長有按歌聲春風一面曉粧成偷折花枝傍水行卻被內監遙覷見故將紅豆打流鶯侍女爭揮玉彈弓九飛入亂花中一時驚起流鶯散踏破殘花滿地紅翠華香重玉爐添雙鳳樓頭曉日遲扇掩紅鸞金殿悄一聲清蹕捲珠簾太液波清水殿

涼晝船驚起宿鴛鴦翠眉不及池邊柳取次飛花入建
章春心滴破花邊漏曉夢敲回禁裡鐘十二楚山何處
是御樓曾見兩三峯蕙炷香銷燭影殘御衣薰盡徹更
闌歸來困頓眠紅帳一枕西風夢裡寒及宋平蜀以俘
見藝祖問其所作夫人奏詩云君王城上豎降旗妾在
深宮那得知十四萬人齊解甲寧無一箇是男兒盡蜀
敗時精兵尚十四萬而王師繞三萬耳

臨邛黃崇嘏

黃崇嘏臨邛人初偽作男子以詩謁蜀相周庠甚稱其美辟�844府掾政事明敏吏皆畏服庠愛其才欲妻以女假辟以詩云一辭拾翠碧江湄貧守蓬茅但賦詩自服藍衫居郡掾永抛鸞鏡畫蛾眉立身卓爾青松操挺志堅然白璧姿幕府若容爲坦腹願天速變作男兒庠得詩大驚問之乃知黃使君之女原未從人與老嫗同居此事甚奇說海載之甚悉

列女傳卷九

四十八

王凝妻

王凝妻李氏，凝家青齊之間，為虢州司戶參軍，以疾卒於官。凝家素貧，一子尚幼。李氏攜其子負其遺骸以歸，東過開封，止旅舍，旅舍主人見其婦人獨攜一子而疑之，不許其宿。李氏顧天已暮，不肯去，主人牽其臂而出之。李氏仰天長慟曰：我為婦人不能守節，而此手為人執邪，不可以一手并汙吾身。即引斧自斷其臂，路人見者環聚而嗟之，或為彈指，或為之泣下。開封尹聞之，白其事于朝，官為賜藥封瘡，厚卹李氏，而笞其主人。

列女傳卷九終

列女傳卷十

仇英實甫繪圖

昭憲杜后

昭憲后者安喜杜氏之女宋太祖之母后也后性端莊儼若治家嚴而有法當太祖即帝位尊為皇太后而太祖拜于殿上羣臣賀焉后愀然不樂左右進曰臣聞母以子貴今子為天子胡為不樂后曰吾聞為君難天子置身兆庶之上若治得其道則此位可享苟或失馭求為匹夫不可得是吾所以憂也當疾革召太祖謂曰汝知所以得天下乎太祖曰祖考及太后之遺慶也后曰不然正由周世宗使幼兒主天下故汝得至此汝當傳位于諸弟以次及子國有長君社稷之福也宋史稱

其知社稷之至計云君子謂其見之大而慮之遠也易曰大君有命開國承家此杜后之謂也

章穆郭后

真宗章穆郭皇后太原人宣徽南院使守文第二女真宗在襄邸太宗為聘之封魯國夫人進封秦國真宗嗣位立為皇后謙約惠下性惡奢靡族屬入謁禁中服飾華侈必加戒最有以家事求言於上者后終不許兄弟出嫁以貧欲祈恩賚但出裝具給之上尤加禮重

列女傳卷十

五

慈聖曹后

仁宗慈聖光獻曹皇后眞定人樞密使曹武惠王彬之孫也明道二年詔聘入宮景祐元年冊為皇后慶曆八年閏正月帝將以望夕再張燈后諫止後三日衛卒數人作亂夜越屋叩寢殿后方侍帝聞變遽起帝欲出后閉閤擁持趣呼都知王守忠使引兵入賊傷宮嬪殿下聲徹帝所宦者以乳嫗毆小女子紿奏后叱之曰賊在近殺人敢妄言邪后度賊必縱火陰遣人挈水踵其後果舉炬焚簾水隨滅之是夕所遣宦侍后皆親剪其髮諭之曰

右臣僕毫分不以假借宮省肅然神宗立尊為太皇太
韓琦等至奉英宗即位尊后為皇太后檢柅曹氏及左
夜暴疾崩后悉斂諸門鑰實於前召皇子贊策居多帝
方四歲育禁中后拊鞫周盡迫入為嗣子不懌而輒英宗
上下有秩汝張之而出外廷不汝置妃不懌而輒英宗
來請后與之無斬色妃喜還以告帝曰國家文物儀章
移數刻卒誅之張妃怙寵上僭欲假后蓋出游帝使自
論如法曰不如是無以肅清禁掖帝命坐后不可立請
卒亂當誅祈哀幸姬姬言之帝貸其死后具衣冠見請
明日行賞用是為驗故爭盡死力賊即禽滅閤內姜與

后名宮曰慶壽帝致極誠孝所以承迎娛悅無所不盡
后亦慈愛天至或退朝稍晚必自至屏帷候矚間親持
膳飲以食帝外家男子舊毋得進謁后春秋高第俗亦
老帝數言宜使入見輒不許他日俗侍帝復為請乃
許之因偕詣后閤少焉帝先起若令俗得伸親親意
邈日此非汝所當得留輒遣出晚得水疾侍醫莫能治
元豊二年崩初王安石當國變亂舊章后乘間語神宗
謂祖宗法度不宜輕改熙寧祀前數日帝至后所后
曰吾昔聞民間疾苦必以告仁宗因教行之今亦當爾
帝曰今無他事后曰吾聞民間甚苦青苗助役宜罷之

安石誠有才學然怨之者甚眾帝欲愛惜保全之不若
暫出之於外帝悚聽垂欲止復爲安石所持遂不果帝
嘗有意於燕薊帝欲止復爲安石所持遂不果帝
曰儲蓄賜予備乎鎧仗士卒精乎帝曰固已辦之矣后
曰事體至大吉凶悔吝生平動得之不過南面受賀而
已萬一不諧則生靈所繫未易以言苟可取之太祖太
宗收復久矣何待今日帝曰敢不受教蘇軾以詩得罪
下御史獄人以爲必死后違豫中聞之謂帝曰嘗憶仁
宗以制科得軾兄弟喜曰吾爲子孫得兩宰相今聞軾
以作詩繫獄得非仇人中傷之乎裙至於詩其過微矣
以此得免

吾疾勢已篤不可以寃濫致傷中和宜熟察之帝涕泣
軾由此得免

〈列女傳卷十〉

汪曰漢鄧太傅唐郭汾陽宋曹樞密皆以仁厚
專聞未始貪功妄殺故天藉以仁厚之報子孫
三氏皆以孫女爲后且三后皆賢有聲來葉固其祖
德之流芳實亦天心之默隲也語宋之君必首仁宗
語之后必及曹后而天顧俾其難於嗣說者以爲
太宗之咎或其然哉

列女傳卷十

馮賢妃

馮賢妃東平人曾祖炳知雜御史祖起兵部侍郎妃以良家女九歲入宮及長得侍仁宗生邢國二公主封始平郡君帝將登其品秩力辭不拜林美人得幸神宗生三王而殁王尚幼妃保育如已子在禁掖幾六十年始終五朝動循禮度薨年七十七贈賢妃

列女傳卷十

憲肅向后

神宗欽聖憲肅向皇后河內人故宰相敏中曾孫也治平三年歸于穎邸封安國夫人神宗即位立為皇后帝不豫后贊宣仁后定建儲之議哲宗立尊為皇太后宣仁命耆慶壽故宮以居后辭曰安有姑居西而婦處東瀆上下之分不敢從遂以慶壽後殿為隆祐宮居之帝將卜后及諸王納婦后勅向族勿以女實選中族黨有欲援例以恩換閣職及為選人求京秩者且言有特旨后曰吾族未省用此例何庸以私情撓公法一不與帝倉卒晏駕獨決策迎端王章惇異議不能沮徽宗立

請權同處分軍國事后以長君辭帝泣拜移時乃聽凡
紹聖元符以還懵所斥逐賢大夫十一稍稍收用之故事
有如御正殿避家諱立誕節之類皆不用至聞賓召故
老寬徑息兵愛民崇儉之舉則喜見于色繞六月即還
政

汪曰元祐九年之政悉出宣仁順治威嚴禪海
而內謐如也憲肅之謙厚貞順不減宣仁而明斷弗
逮彼其心必謂老身無子而引嫌守分過於遜避外
廷建置弗敢與聞遂成紹聖之紛紛而元祐之杯水
卒無以撲熙豐之炎焰回視曩時誤用之愴壬其根
據嚴廊如故矣吾不以后為非賢獨惜后無以制厭
子俾宣仁九載之勤劬一朝而悉成畫餅也

列女傳卷十

十四

昭慈孟后

宋昭慈聖獻孟后洛中人馬軍都虞候元之孫也后當建炎間生辰置酒宮中謂帝曰宣仁太后之賢古今未有其比者姦臣肆爲謗誣雖常下詔明辨而國史尚未刪定吾意在天之靈不無望於帝也帝悚然乃召范沖重修乃爲神宗考異明示去取舊文以墨書刪去以朱書新修者以朱墨史又爲哲宗辯誣錄當黃書欽宗時金人圍汴城孟太后以被廢獨未從此去張邦昌尊爲元祐皇后后詔迎康王即位會張浚請先定六宮所居地太后乃從上幸維揚已而詔奉太后如抗

州及維揚爲金人所破帝亦如杭州時苗傅爲扈從續
制與正彥以帝爵賞不平作亂帝登樓傅等進曰陛下
不當即位將來淵聖皇帝歸未知何以處之請隆祐太
后聽政而立皇太子帝曰朕當退避但須太后手詔也
乃遣人請太后御樓太后至因乘肩輿下樓出門見傅
等諭之曰目道君皇帝任蔡京王黼更祖宗法度童貫
起邊事所以招致金人養成今日之禍登關今上皇帝
后日皇帝聖孝無失今強敵在前吾以一婦人于簾前
事傅等對曰臣等必欲太后爲天下主奉皇子爲帝太
抱三歲兒決事何以令天下敵國聞之豈不轉加輕侮
傅等不從時尚書朱勝非在側太后顧謂之曰今日正
須大臣果決相公可無一言乎勝非還白帝可爲後圖
遂禪位于皇子苗傅等軍乃退呂頤浩張浚討正之
而太后避亂如洪州又如虔州紹興元年崩
汪曰宣仁歷選世家女而立后慶帝得賢內助
已而嘆曰斯人賢淑惜福薄耳異日國有事變必此
人當之斯語也若燭照而龜卜然謂爲女中堯舜信
與如神之堯濬哲之舜相彷彿也孟后立而被廢廢
而復位既復而又廢眞如塞翁之失馬禍福相倚伏
循環而孰測其端盍天欲留之以輔建炎之治故前

使章惇壞哲宗之名節而後廢後使馮澥希蔡京之
風旨而後復廢郝隨狗韋所不足誅然此無損后之
賢適爲后之福而莫非宜仁之遺也已

朱后

宋欽宗后朱氏武康節度使伯材之女也與徽欽及鄭太后為金人所虜赴燕京時發押官澤利與信安知縣飲令后歌后辭不能澤利怒曰四人性命在我掌中安得如是后以徽欽太后之故不得已涕泣勉從之澤利拽后衣日坐此同飲后怒欲手格之力不及為澤利所擊頓知縣勸止知縣復持盃謂后曰勸將軍酒后所不能我不能我之不死者有太后在也我盍長死耶願殺我欲自投井左右救止後卒于燕年二十嘗作怨歌云

幼富貴兮厭綺羅裳長入宮兮得奉君王今委頓兮流

落異鄉兮造物速死爲強其二云昔居天上兮珠宮貝闕今日草莽兮事何可說屈身厚志兮憾誰爲雪速歸泉下兮此愁始絕君子哀朱后所遇之不幸

列女傳卷十

十九

列女傳卷十

二十

慈烈吳后

高宗憲聖慈烈吳皇后開封人年十四高宗為康王被選入宮后頗知書從幸四明衛士謀為變入問帝所在后紿之以免未幾帝航海有魚躍入御舟后曰此周人白魚之祥也帝大悅封和義郡夫人進封才人后益博習書史又善翰墨由是寵遇日至尋進貴妃顯仁太后亦愛后邢皇后崩顯仁以為言詔冊為皇后顯仁性嚴肅后身承起居順適其意嘗繪古列女圖置左右為鑒又取詩序之義扁其堂曰賢志初伯琮以宗子召入宮命張氏育之后時為才人亦請得育一子於是得伯玖

更名璩中外議頗籍籍張氏卒併育于后后視之無間
伯琮性恭儉喜讀書帝與后皆愛之封普安郡王嘗
語帝曰普安真天日之表也帝意決立爲皇子封建王
出璩居紹興高宗內禪手詔后稱太上皇后居德壽
上皇崩孝宗欲迎還大內后以上皇几筵在德壽宮不
忍舍去因命所御殿曰慈福居焉嘗與光宗言及用人
后曰宜崇尚舊臣嘉王侍側后勉以讀書辯邪正立綱
常爲先孝宗崩光宗疾未平不能執喪羣臣發喪太極
殿成服禁中許之后代行祭奠禮尋用趙汝愚請於梓
宮前垂簾宣光宗手詔立皇子嘉王爲皇帝翌日冊大
人韓氏爲皇后撤簾汝愚後以謫死中書舍人汪義端
目汝愚爲李林甫欲併逐其黨后聞而非之年八十三
崩

列女傳卷二

二十三

成肅謝后

孝宗謝皇后丹陽人初被選入宮憲聖太后以賜普安郡王封咸安郡夫人王即位踰年進貴妃淳熙三年立為皇后后性儉慈減膳羊每食必先以進御服澣濯衣有數年不易者弟淵以后貴授武翼郎后嘗戒之曰主上化行恭儉吾亦躬服澣濯爾宜崇謙抑遠驕侈後崩諡成肅

汪曰嘗觀宋史至孝宗嗣統大快人心者三太宗據其兄之有而私厥子孫令其弗絕詎有還期哉太祖之後沉淪不振幾二百年至于茲始以德芳之

裔傳三帝而後又以德昭之裔傳五帝猶百數十年
安然以長劍撐東南半壁之天而少慰開剏之祖一
也舉室北轅偷安南渡至于兹而恢復有志雖無隙
可乘而邊隅息警易表為書改臣稱姪從幸聚一時
增氣色三也宫闈之間怡愉和悅時朝德壽從幸聚
景屢上尊號終喪三年孝道之純千載僅見三也前
有仁宗後有孝宗二君實錄讀之令人心慊意滿疊
疊志倦愚亟欲揚壽皇之烈故於壽成不容不略疊
成繼夏后而膺冊命躬慈儉為六宫先固壽皇之化
行哉

王昭儀

王清惠宋昭儀也至正丙子伯顏入臨安以王北去王題滿江紅于驛壁抵上都懇請為女道士號冲華其詞云太液芙蓉渾不似舊時顏色曾記得恩承雨露玉樓金闕名播蘭簪妃后裡暈生蓮臉君王側忽一朝鼙鼓揭天來繁華歇龍虎散風雲滅千古恨憑誰說對山河百二淚沾襟血驛館夜驚塵土夢宮車曉碾關山月願嫦娥相顧肯從容隨圓缺君子悲王昭儀有高才而薄於福詩云其何能淑載胥及溺此之謂也

列女傳卷十

二十七

賢穆公主

宋賢穆公主神宗皇帝女也尚錢光玉舊例公主下嫁畫堂中坐舅姑拜於簾外賢穆奏乞行常人禮上與慈聖太后大喜再三稱歎詔從所請上令中使宣諭宰執嘉其賢德次日殿上稱賀君子謂賢穆主貴而能下書云克自抑畏此之謂也

注 曰宋室后妃多賢故一時公主閒於內教亦多賢德茲不服枚舉論其表表者如太宗女荊國公主下嫁都尉李遵勗舊制公主將嫁降其父為兄弟行時遵勗父繼昌生日主以舅姑禮謁之又如神宗

女信國公主下嫁鄭王潘美之曾孫意事姑甚謹克
修婦道慈復於賢穆公主見之夫賢穆本以金枝玉
葉釐降編戶即驕縱傲慢誰克制焉而願以帝女行
常人禮不引例而安於貴倨宜與荊國信國二主匹
休媲羙賢德誠足嘉哉益識曹馮高向之化深也

金鄭夫人

金胡沙虎自稱監國都元帥以兵逼金主出宮乘素車至衛邸鋼守之尚宮左夫人鄭氏為內職掌寶璽胡沙虎欲除拜其黨遣黃門入收璽鄭氏曰璽天子所用胡沙虎人臣取將何為黃門白言天時大變主上猶且不保況璽乎御侍當思自脫計鄭氏厲聲罵曰若輦官中近侍恩遇尤隆君難不以死報之反為逆豎奪璽耶我死可必璽必不可得也遂瞑目不語黃門乃還

列女傳卷十

三十二

金葛王妃

金烏林荅氏葛王烏祿之妻也烏祿時為濟南尹金主亮淫召烏祿妻烏祿曰我不行上必殺王王當自勉不以相累也遂召王府臣僕曰為我禱東嶽使皇天后土明監我心行至良鄉自殺君子嘉其貞烈語云可生可殺而不可使為亂此之謂也

列女傳卷十

三十三

陳母馮氏

諫議大夫陳省華娶馮氏生三子堯叟堯佐眞宗時皆登進士第皆累遷至顯貴堯咨善射自號小由基爲荊南太守秩滿歸謁其母母曰爾典名藩有何異政對曰州當孔道過客以兒善射莫不歎服母曰忠孝以輔國爾父之訓也爾不務行仁政以善化民顧專卒伍一夫之伎豈父之訓哉因擊以杖而堯咨金魚墜于地世稱馮氏善教子有孟母之風焉

列女傳卷十

三十五

劉安世母

朱劉安世母有賢名安世初除諫官未拜入白母曰朝廷不以安世不肖使在言路倘居其官須明目張膽以身任責脫有觸忤禍譴立至主上方以孝治天下若以老母辭當可免母曰不然吾聞諫官為天子諍臣汝父平生欲為之而弗得汝幸居此地當捐身以報國恩若得罪流放無問遠近吾當從汝所之於是受命在職正色立朝面折廷諍人目之為殿上虎

汪 曰劉忠定公嘗就司馬溫公講學溫公教之以下妄語公自茲言行一致表裏相應益力行七年

而後成焉其面諍廷論批逆投鱗是勿欺之犯也其
抗疏論列不避權貴是公所為不負毋教者也中立
不倚死且甘之矧流竄乎乃史惜其忠直有餘疾惡
過甚若願其少貶以從時焉者亦大異乎其毋之所
望於器之者矣

李好義妻

宋李好義妻馬氏開禧間好義為興州正將蜀吳曦反好義誓死報國麾衆受甲與昆季及子姪拜訣于家廟囑馬氏曰出當自為計死生從此決矣馬氏奮聲曰汝為朝廷誅賊何以家為決不辱李家門戶好義喜曰婦人女子尚念朝廷不愛性命我輩當何如衆皆踴躍誅曦而還

汪□曰初留正帥蜀慮吳氏世將謀去之不果至是議更蜀帥正舉丘崈密陛辭曰臣入蜀後吳挺脫至死亡兵權不可復付其子臣請得以便宜撫定諸

軍已而挺卒宓以楊輔權安撫使而以李世廣權總
其軍乃挺子曦則使之幕御器械又使爲文臣帥又
使爲殿前指揮太尉所以抑吳氏之權者得矣韓侂
胄陳自強受其略而許之還蜀復以爲興州都統制
而成其謀釁遂獻階成和鳳四州于金而得封蜀
土決意反叛令吳氏忠孝八十年門戶一朝掃地而
盡向微李好義結諸忠義士輔安丙以除亂悉復所
獻于金等州則曦首未必遽傳于臨安朝廷且增西
顧憂矣好義不聞有所封拜嘉定五年始賜忠壯之
諡登當時誰薇其功乎馬氏以勤王定亂激勸其夫
竝有令譽非倖也宜也

列女傳卷十

三十九

列女傳卷十

四十

羅夫人

宋楊誠齋夫人羅氏年七十餘每寒月黎明即詣厨躬作粥一釜遍享奴婢然後使之服役其子東山曰天寒何自苦如此夫人曰奴婢亦人子也使其腹中略有火氣乃堪服役耳東山曰夫人老且賤事何倒行而逆施乎夫人怒曰我自樂此不知寒也汝為此言必不能如吾矣君子謂羅夫人能推恩論語云近之則不孫遠之則怨羅夫人可謂能御奴婢笑

汪

曰昔陶靖節令彭澤時遣一力給其子且戒之曰此亦人子也可善遇之夫師不宿飽而責三軍

之用命不可得也況家之奴婢尤宜結以恩義可使
捋腹而當事乎羅夫人之待僕從有恩故僕從樂為
之用而事靡弗理得靖節之意焉乃東山之愛其母
則無異於公父文伯之見也已

陳寅妻

宋陳寅知西河元人攻城寅竭智固守力不能支謂妻杜氏避兵鋒杜氏厲聲曰安有生同君祿死不共王事者耶即飲藥死二子及婦俱死母旁寅斂而焚之乃自伏劍死賓客死者二十八人君子謂陳寅夫婦忠烈感人也如是孟子云生亦我所欲所欲有甚於生者故不爲苟得此之謂也

列女傳卷十

四十四

順義夫人

宋趙鼎發通判池州事元兵攻城都統張林欲降鼎發知事不濟謂妻雍氏曰城將破吾守臣不當去汝先出走雍曰君為命官我為命婦君為忠臣婦平鼎發曰此豈婦人女子所能也雍曰吾請先君死鼎發笑止之元兵薄城鼎發晨起書几上曰國不可背城不可降夫婦同死節義成雙遂與雍盛服同縊從容堂元將伯顏入城問太守安在左右以死對深歎息為命具棺衾合葬祭其墓而去事聞贈鼎發文閣待制謚文節雍氏贈順義夫人

列女傳卷十

四十六

陳文龍母

宋陳文龍以狀元及第後知興化軍元兵至城下通判曹澄孫開門降執文龍械送杭州不食死其母繫福州尼寺中病甚無醫藥左右視之泣下曰吾與吾兒同死又何憾哉亦死衆嘆曰有是兒爲收葬之君子謂陳母能成其子之節而義不獨生以累其子易云繫用徽纆寘于叢棘此之謂也